英國門薩官方唯一授權

ⓂMENSA
全球最強腦力開發訓練

台灣門薩————審訂 入門篇 第五級 LEVEL 5

TRAIN YOUR BRAIN
PUZZLE BOOK

MENSA全球最強腦力開發訓練
英國門薩官方唯一授權　入門篇 第五級
TRAIN YOUR BRAIN PUZZLE BOOK: BRAIN-SCRAMBLING　CHALLENGES

編者	Mensa門薩學會　羅伯‧艾倫（Robert Allen）等
審訂	台灣門薩
	何季蓁、孫為峰、陸茗庭、曾于修
	曾世傑、詹聖彥、鄭育承、蔡亦崴
譯者	屠建明
責任編輯	顏妤安
內文構成	賴姵伶
封面設計	陳文德
行銷企畫	劉妍伶

發行人	王榮文
出版發行	遠流出版事業股份有限公司
地址	臺北市中山北路一段11號13樓
客服電話	02-2571-0297
傳真	02-2571-0197
郵撥	0189456-1
著作權顧問	蕭雄淋律師

2021年5月31日　初版一刷
定價　平裝新台幣280元（如有缺頁或破損，請寄回更換）
有著作權‧侵害必究 Printed in Taiwan
ISBN　978-957-32-9047-6
遠流博識網　www.ylib.com
E-mail: ylib@ylib.com

國家圖書館出版品預行編目(CIP)資料

MENSA全球最強腦力開發訓練：英國門薩官方唯一授權（入門篇第五級）/Mensa門薩學會, 羅伯特.艾倫(Robert Allen)等編；屠建明譯.
-- 初版. -- 臺北市：遠流出版事業股份有限公司, 2021.05
面；　公分
譯自：Train your brain puzzle book : brain-scrambling challenges
ISBN 978-957-32-9047-6(平裝)

1.益智遊戲
997　　　　110004351

英國門薩官方唯一授權

MENSA
全球最強腦力開發訓練

台灣門薩————審訂

入門篇 第五級 LEVEL 5

前言

這本智力謎題書能快速訓練你的大腦。

本書充滿用來測試你的語言及數字推理能力的謎題,讓你運用邏輯思考以及堅持下去的意志力來找出解答。但最重要的是:從中找到樂趣!

如果你喜歡這本書,不妨接著挑戰本系列的「入門篇第五級」,裡面有更多謎題供你挑戰。

關於門薩

門薩學會是一個國際性的高智商組織，會員均以必須具備高智商做為入會條件。我們在全球40多個國家，總計已經有超過10萬人以上的會員。門薩學會的成立宗旨如下：

＊為了追求人類的福祉，發掘並培育人類的智力。
＊鼓勵進行關於智力本質、特質與運用的研究。
＊為門薩會員在智力與社交面向提供具啟發性的環境。

只要是智商分數在當地人口前2％的人，都可以成為門薩學會的會員。你是我們一直在尋找的那2％的人嗎？成為門薩學會的會員可以享有以下的福利：

＊全國性與全球性的網路和社交活動。
＊特殊興趣社群──提供會員許多機會追求個人的嗜好與興趣，從藝術到動物學都有機會在這邊討論。
＊不定期發行的會員限定電子雜誌。
＊參與當地的各種聚會活動，主題廣泛，囊括遊戲到美食。
＊參與全國性與全球性的定期聚會與會議。
＊參與提升智力的演講與研討會。

歡迎從以下管道追蹤門薩在台灣的最新消息：
官網　https://www.mensa.tw/
FB粉絲專頁 https://www.facebook.com/MensaTaiwan

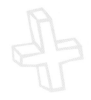

等級Ａ：超級大腦

第1題

從任一個角落的數字開始沿著線往中間前
進，將經過的前4個數字與起點的數字加起
來，最小會是多少呢？

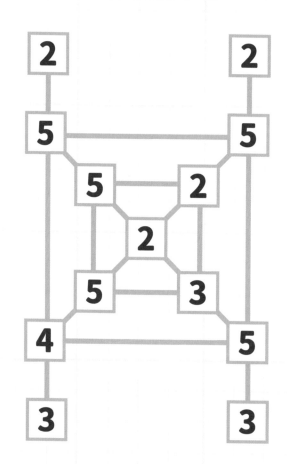

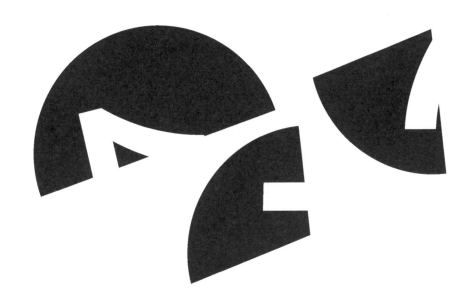

第2題

將上圖的每片蛋糕重新組合成一個完整
的生日蛋糕，過生日的人是幾歲呢？

第3題

中間一行的數字和左右兩行數字互有關聯。找出
這個關聯，以及問號應該是哪個數字。

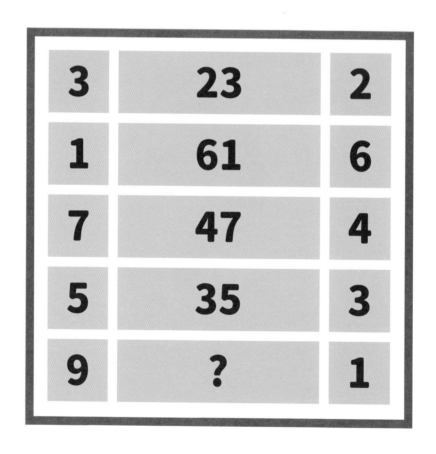

第4題

小蘇來到新學校，今天是開學考的日子。
已知數學這科班上有三分之一的同學考滿
分；沒有考滿分的同學中，有一半的人考
80分以上。考滿分的共有10人，沒有考
到80分的共有幾人呢？

第5題

根據下方數列中的數字，找出
問號應該是哪個數字。

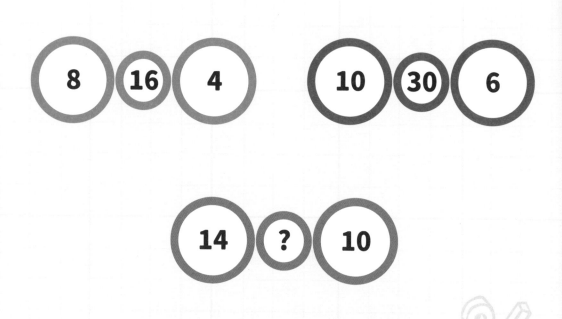

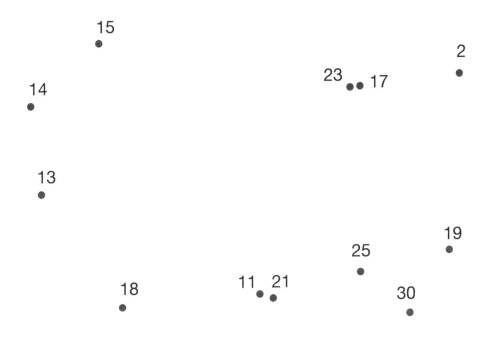

第6題

如果從最小的奇數點開始，依序將所有的奇數點連起來，最後會出現什麼呢？

第7題

哪罐油漆和其他油漆不是同類？

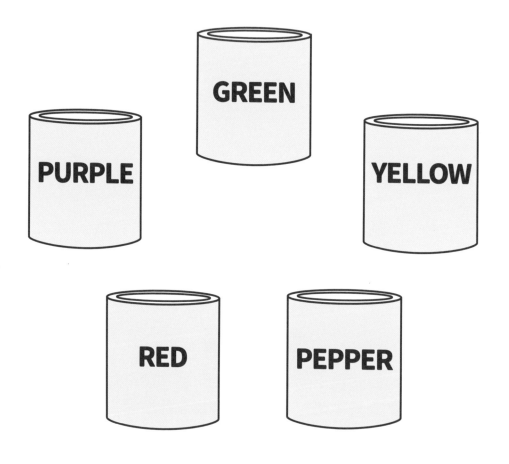

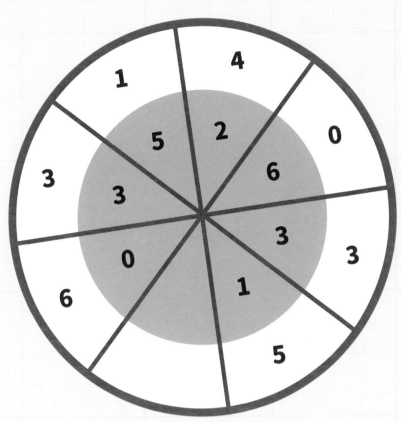

第8題

這塊蛋糕每一片上的數字總和都相同，
且整個蛋糕的數字總和為24，空白處應
該填入那些數字呢？

第**9**題

請問下面哪個名字不是同類？

A. 蕭邦

B. 貝多芬

C. 莫札特

D. 愛迪生

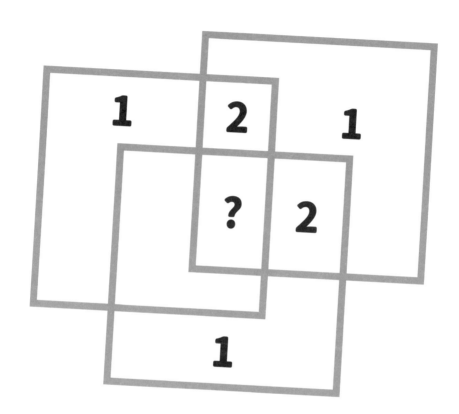

第10題

如果仔細看，會發現這個圖中的數字是依照
某種規則標示，問號應該是哪個數字呢？

第11題

貓咪身體的每個部位都有1個數字。從位置A經過貓咪的身體到位置B，把經過的所有數字加起來，最小會是多少？

第12題

在方塊中填入一個大於1的數字，其他方塊內的數字都可以被這個數字整除，問號應該是哪個數字呢？

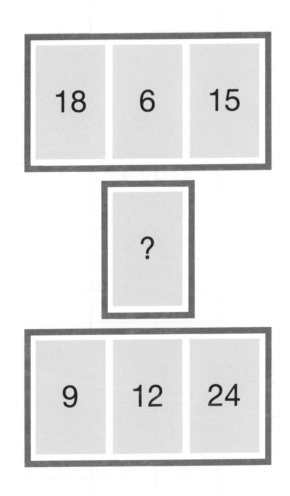

第13題

依照邏輯，右邊方格裡的哪個項目
可以放進左邊方格呢？

蘋果

小麥

蛋

糖

披薩

車

時鐘

窗戶

芝麻

鋼琴

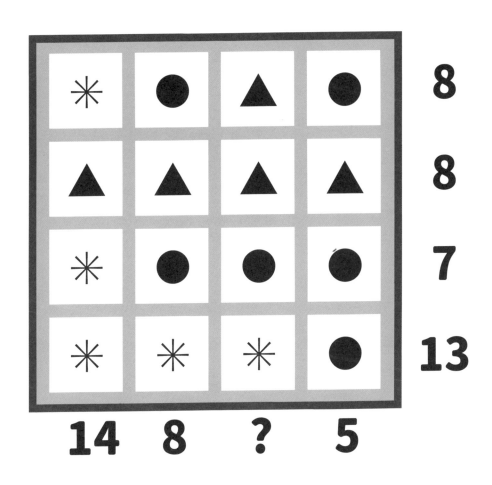

第14題

上圖的每一個符號分別代表某個數字，每行或列的符號相加，等於旁邊的數字。問號應該是哪個數字呢？

第15題

這是一個有規律的數列。問號應該是哪個數字呢？

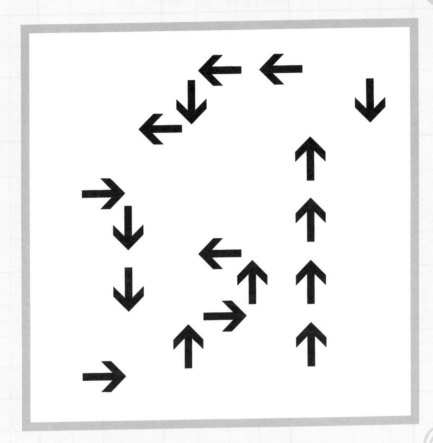

第16題

依著箭頭方向前進，請問最長的路徑
會經過多少個方塊？

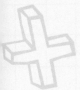

第17題

D行的數字跟A、B、C行的數字有某種關聯，
問號應該是哪個數字呢？

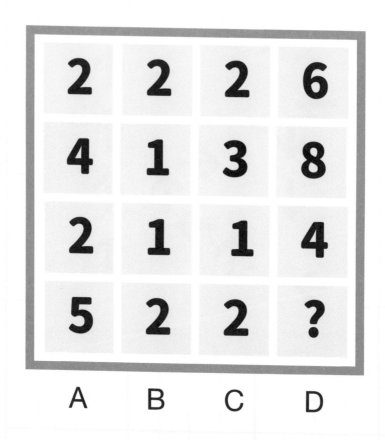

2	2	2	6
4	1	3	8
2	1	1	4
5	2	2	?

A B C D

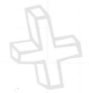

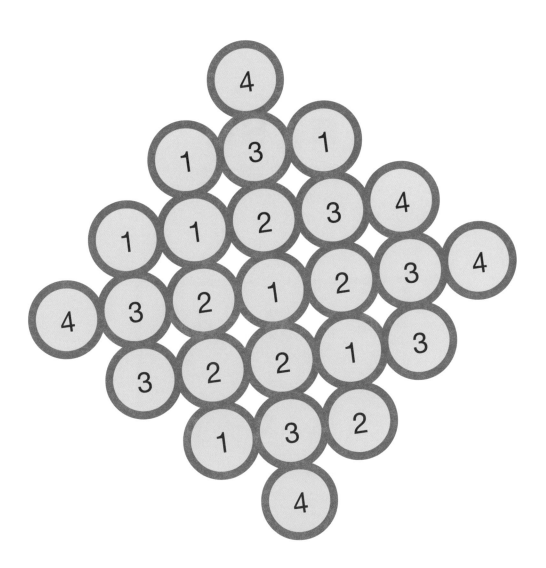

第18題

從中間的1開始，沿著相連的圓圈走（但不能走對角線）。如果要讓經過的3個數字與1相加後的總和為10，可以有幾種不同路徑呢？

第19題

A和B各是哪個數字呢？

A × B = 48

且

A − B = 8

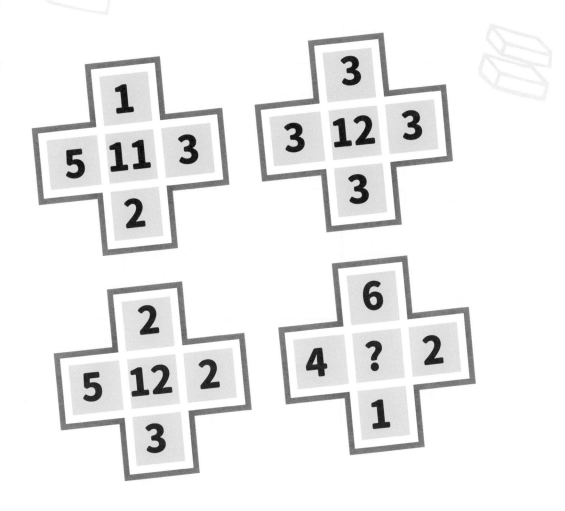

第**20**題

問號應該是哪個數字呢？

第**21**題

把這個方格劃分成四個相同的形狀，讓每個形
狀中的數字相加後總和相同。

7	3	3	7
6	4	6	4
3	6	3	7
4	7	6	4

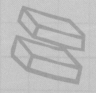

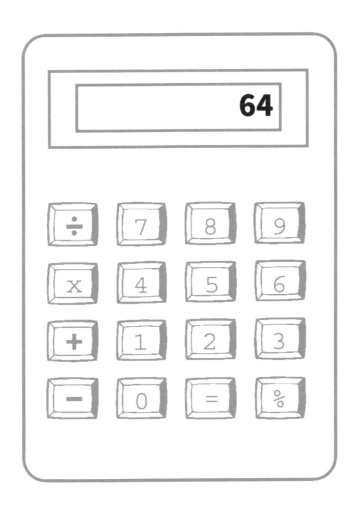

第22題

要按哪4個按鍵，才會得出計算機上的
數字呢？

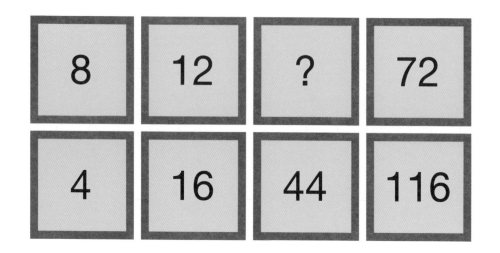

第23題

問號應該是哪個數字呢？

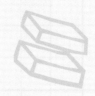

第24題

如果有一個人每天能解6個謎題，
他解完一本有84個謎題的雜誌需
要幾個星期呢？

第25題

用數字1到5填滿這個方格，且讓每行、每列和每條對角線上的數字都不重複。問號應該是哪個數字呢？

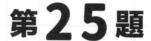

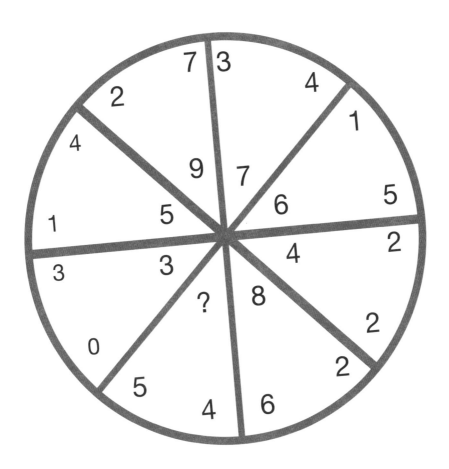

第26題

圓形中每個區塊的數字都遵守一個簡單的公式，
問號應該是哪個數字呢？

第27題

在空白圓圈內填入一個介於1到12間的數字，
讓每條直線上4個圓圈的總和都是26。

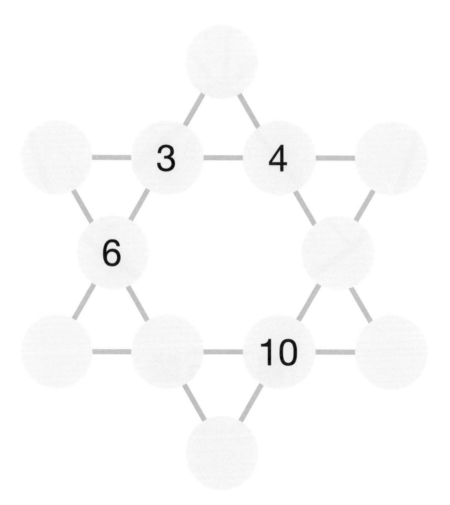

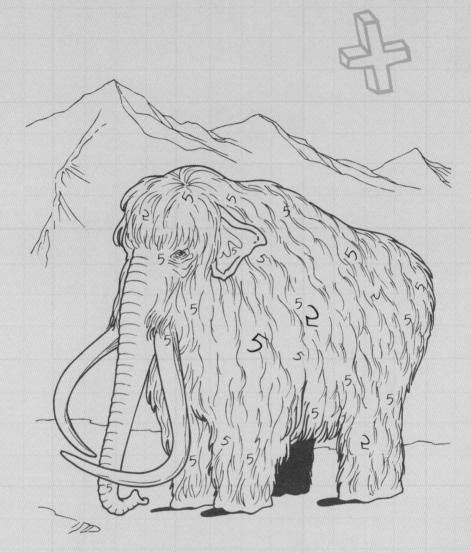

第**28**題

這隻長毛象上有幾個5？

第29題

每個空白方格的上下各有一個提示，例如1A代表數字12。
從上下兩個提示的數字中挑選一個，填入中間的空白方格
中，使這六個填入的數字成為有規律的數列。

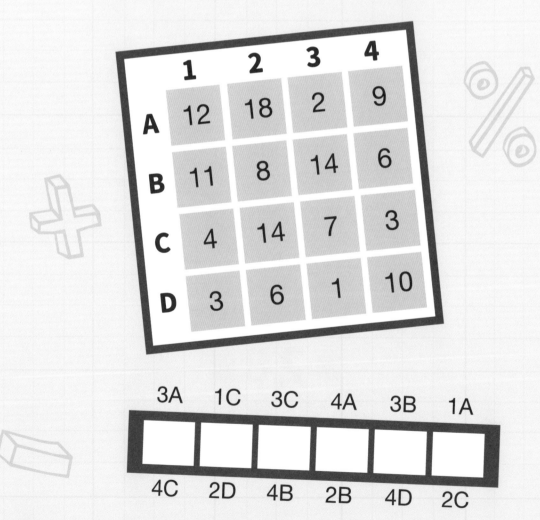

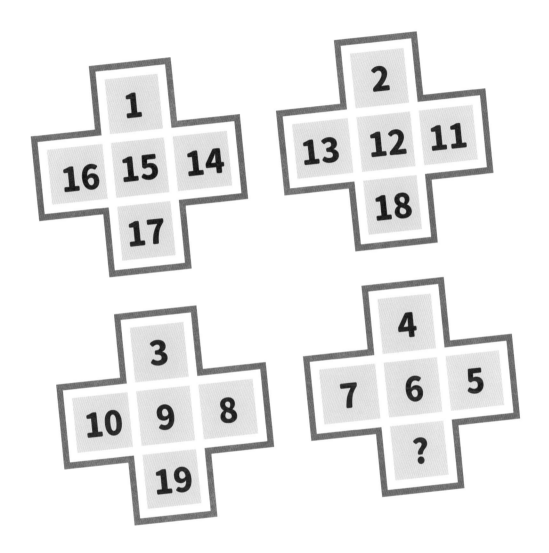

第30題

問號應該是哪個數字呢？

第31題

上面的數字之中，可以找出幾種3個數相加等於
10的組合呢？每個數字不限使用一次，但不同
順序的同一組數字則不算。

第32題

方格中的字母是依照某種邏輯產生，問號應該是哪個字母呢？

M T W
T F S ?

第**33**題

請從左下角的5移動到右上角的4，路徑上要經過5個數字。每個實心圓形代表「-3」，就是每遇到一個實心圓形總和就減3。將經過的5個數字和實心圓形加起來，最大的總和會是多少？

第34題

如果用英文字母的順序代表每個字母的數值（A = 1、Z = 26等），下方算式的結果應該等於多少呢？

J × R ÷ I = ?

是K、T還是N呢？

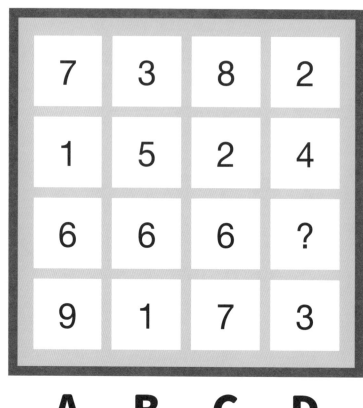

A B C D

第35題

D行的數字跟A、B、C行的數字有某種關聯，
問號應該是哪個數字呢？

第36題

如果要用直線將這隻麋鹿分割成幾個區塊，
且每個區塊都必須有1、2、3、4、5這幾個
數字，最少需要畫幾條線呢？

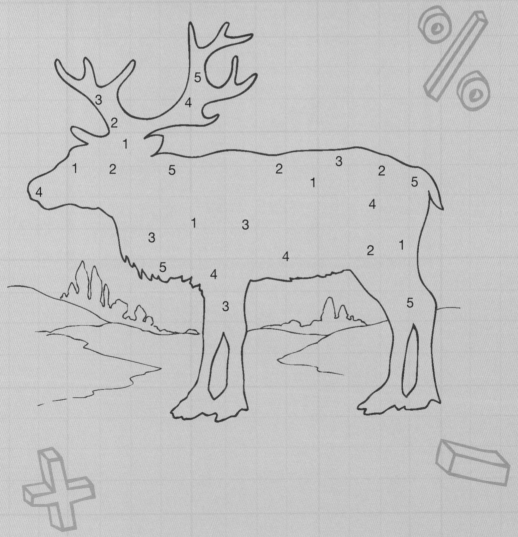

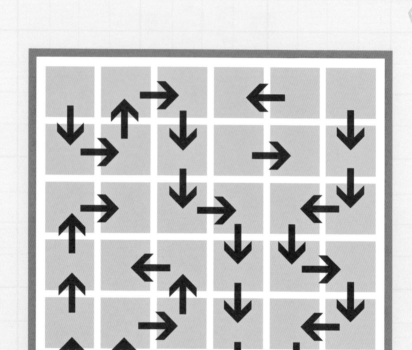

第37題

依著箭頭方向前進，請問最長的路徑會
經過多少個方塊？

第38題

從中間的7開始，沿著相連的圓圈走（但不能走
對角線）。如果要讓經過的3個數字與7相加後
的總和為20，可以有幾種不同路徑呢？

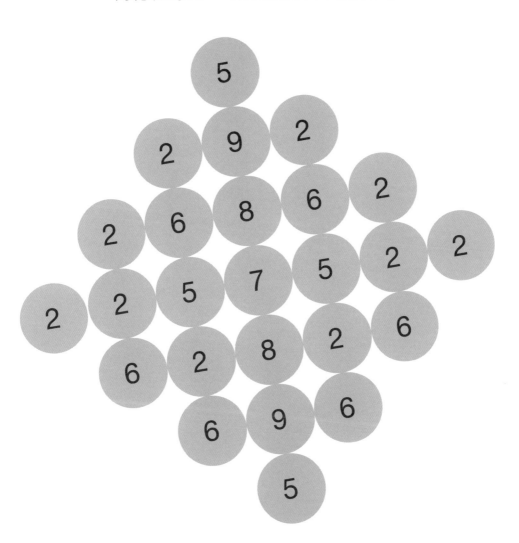

第39題

小肯、菲菲和阿羅總共有12塊錢。小肯和阿羅的錢相加是菲菲的兩倍，而菲菲和阿羅的錢相加後和小肯相同。他們各有多少錢呢？

第40題

問號應該是哪個數字呢？

71632, 2367, 763, ?

A. 36　**B.** 37　**C.** 67　**D.** 63　**E.** 76

第41題

將方格相連構成矩形，你能在圖中找出幾
個任意大小的矩形呢？

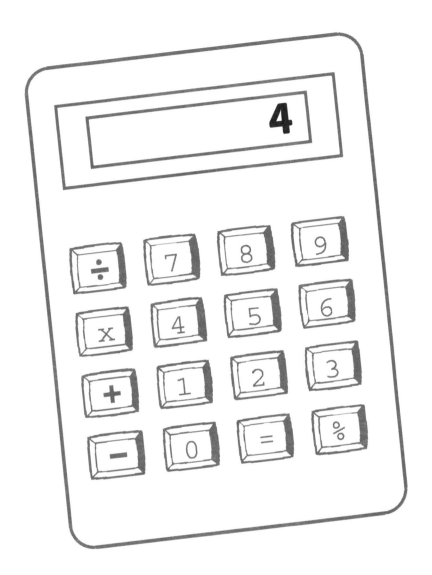

第42題

透過＋、－、×、÷得出計算機上顯示的
數字，只能用一個數字且需使用兩次。請
問會用到哪個數字呢？

第43題

在空白方格內填入數字，讓每行、每列
和每條對角線上的數字總和都是20。問
號應該是哪個數字呢？

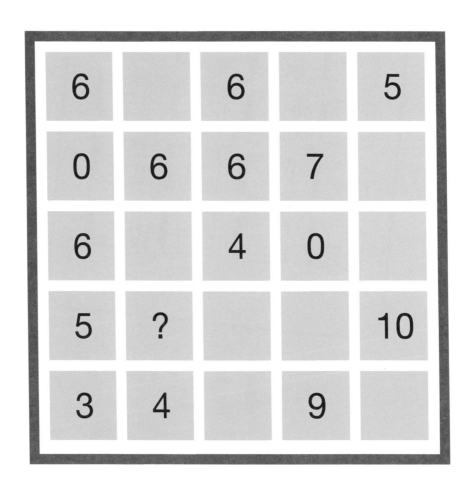

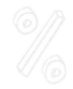

第**44**題

以下項目為不同單字的字母重組，
請問哪個不是同類？

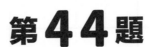

1. RENGE

2. YARG

3. BRZAE

4. LOWYEL

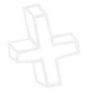

第45題

問號應該是哪個數字呢？

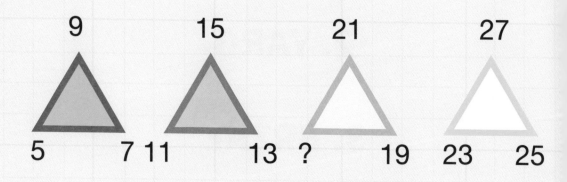

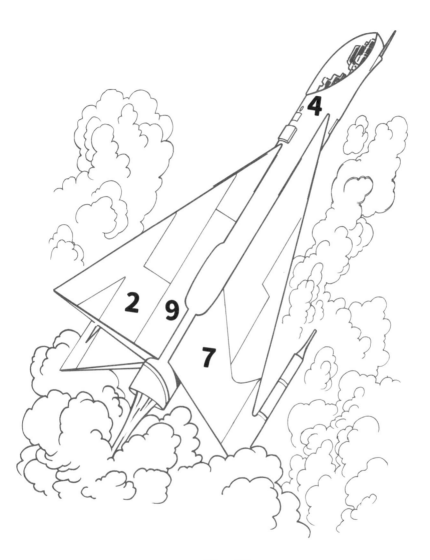

第46題

你可以用110這個數字剛好摧毀這艘太空船。將它
上面的數字相加後，總和該乘以2、3、4、5、6、7
之中哪個數字呢？

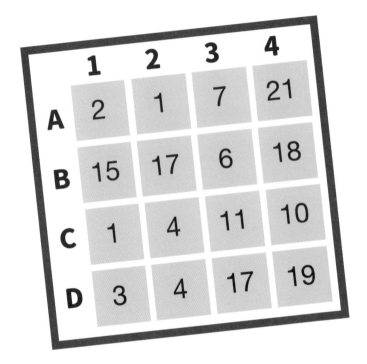

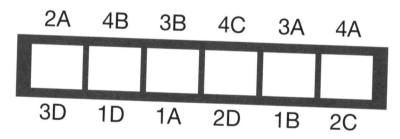

第47題

每個空白方格的上下各有一個提示，例如1A代表數字
2。從上下兩個提示的數字中挑選一個，填入中間的空
白方格中，使這六個填入的數字成為有規律的數列。

第48題

瑪莉阿姨的年紀的最後一個數字是3。她年紀第一個數字的平方等於她年紀兩個數字左右顛倒。請問瑪莉阿姨是幾歲呢？

第49題

如果從最小的數字開始，依序將所有能被10整
除的點連起來，最後會出現什麼呢？

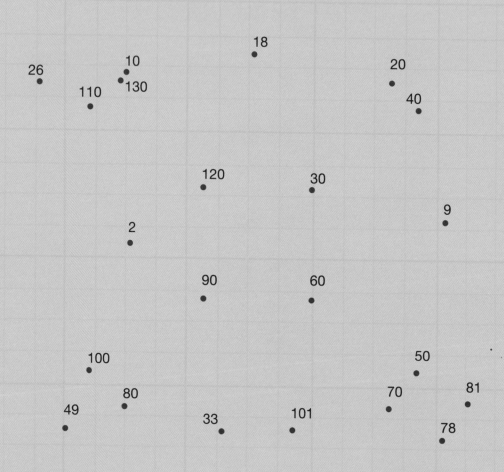

18

10
26
130
110

20

40

120
30

9

2

90
60

100

50

80
70
81

49
33
101
78

54

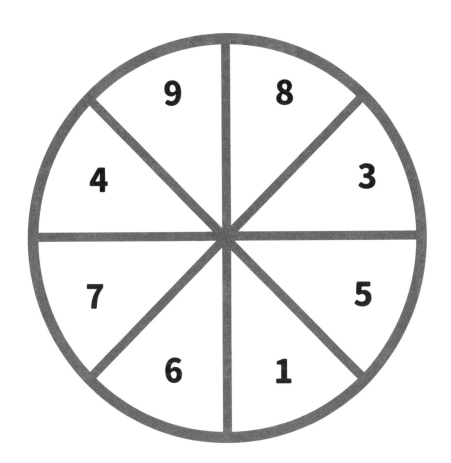

第50題

上面的數字之中，可以找出幾種3個數相加
等於12的組合呢？每個數字不限使用一次，
但不同順序的同一組數字則不算。

第51題

中間一行的數字和左右兩行數字互有關聯。找出這個關聯，以及問號應該是哪個數字。

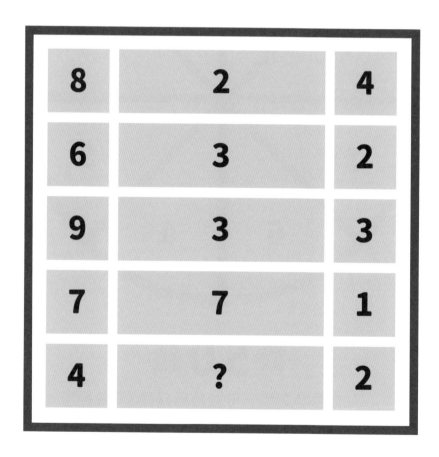

第52題

從中間的5開始，沿著相連的圓圈走（但不能走對角線）。如果要讓經過的3個數字與5相加後的總和為16，可以有幾種不同路徑呢？

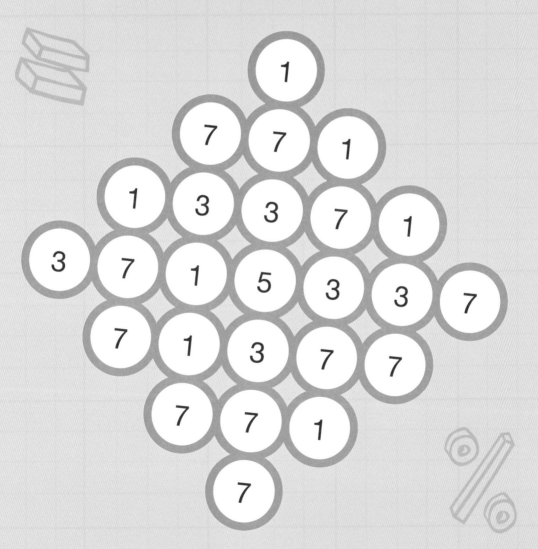

第53題

用4個6要如何得出4呢？

（提示：可以使用不只一個算式。）

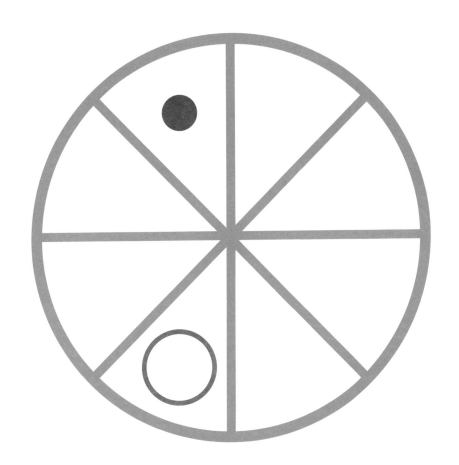

第54題

圓點每走一步逆時鐘移動一個區塊，圓圈走每一
步逆時鐘移動兩個區塊。兩個符號會在幾步之後
出現在同一個區塊？

1. 蠍子
2. 螃蟹
3. 公牛
4. 番茄
5. 山羊
6. 弓箭手

第55題

以上的名詞互有關聯，只有其中一個不是同類。
請問是哪個名詞呢

第56題

問號要分別換成哪個運算符號，兩邊所得出的數值才會相等？（你可以從除號（÷）或乘號之中（×）做選擇。）

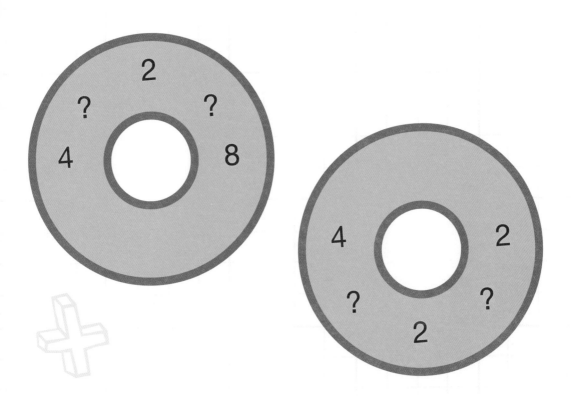

第57題

從左下角的 5 移動到右上角的 3，只能向
右或向上移動，將所經過的 9 個數字相
加，最大會是多少呢？

7	1	5	9	3
5	7	1	5	9
3	5	7	1	5
9	3	5	7	1
5	9	3	5	7

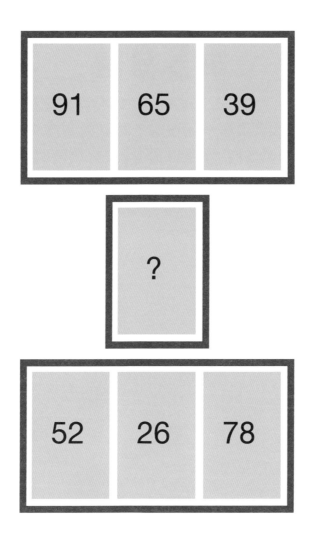

第58題

在方塊中填入一個大於1的數字，其他方塊
內的數字都可以被這個數字整除，問號應
該是哪個數字呢？

第**59**題

這裡有個特別的保險箱，需要以正確順序按到每個按鈕才能開啟。「F」代表最後一個按鍵。移動的方向與步數標示在每個按鈕上：i是往內、o是往外、c是往順時針、a是往逆時針。例如「1i」這個鍵代表向內走一步，「1c」代表向順時針走一步。請問要從哪個按鍵開始，才能走到「F」？

小提示：
答案在最外圈。

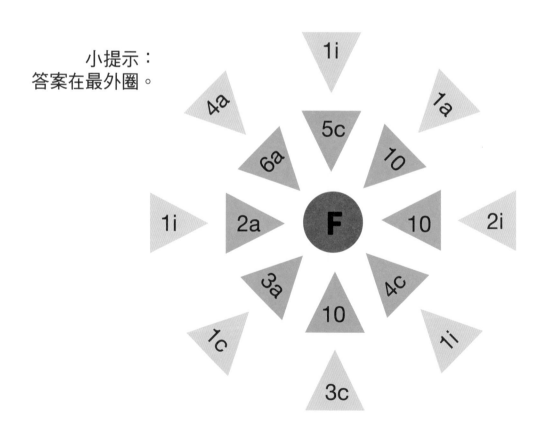

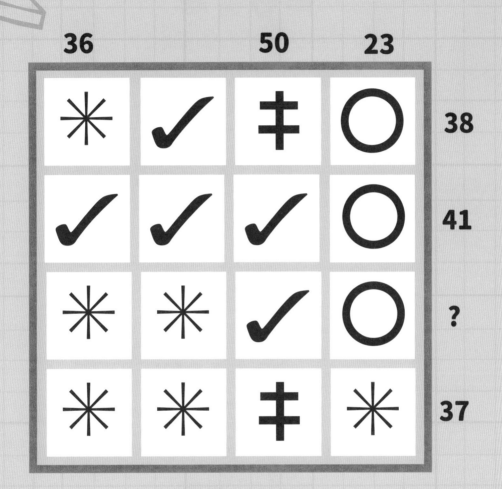

36		50	23	

38

41

?

37

第60題

上圖的每一個符號分別代表某個數字，
問號應該是哪個數字呢

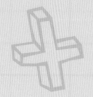

第61題

把以下名詞填到身體上對應的位置。

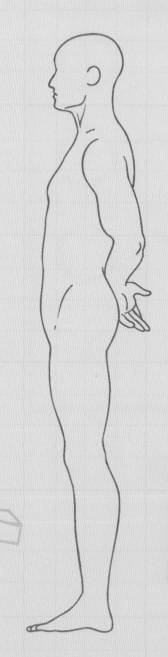

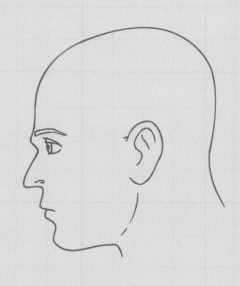

1.鼻樑　　5.瞳孔

2.頭頂　　6.手掌

3.太陽穴　7.腳掌

4.耳垂　　8.後頸

第62題

將上圖的每片蛋糕重新組合成一個完整的生日蛋糕，過生日的人是幾歲呢？

第63題

請從左下角的6移動到右上角的7，路徑上要經過5個數字。每個實心圓形代表「-5」，就是每遇到一個實心圓形總和就減5。總和等於10的路徑會有多少條呢？（補充：空心圓形不當作數字0。）

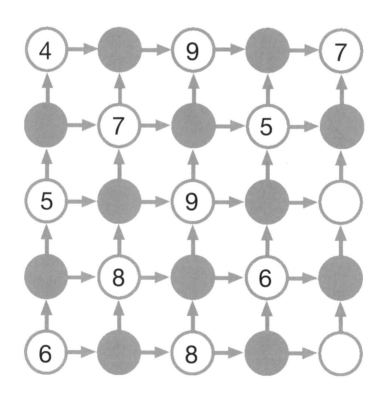

第64題

下圖的每一個符號分別代表某個數字，每行或列的符號相加，等於旁邊的數字。問號應該是哪個數字呢？

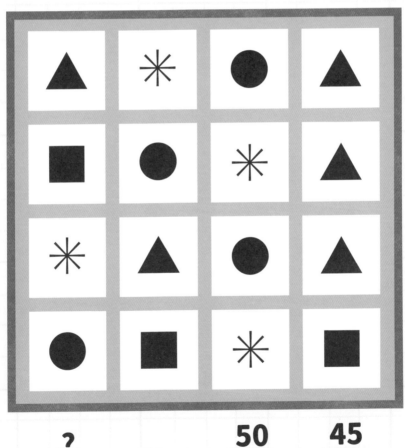

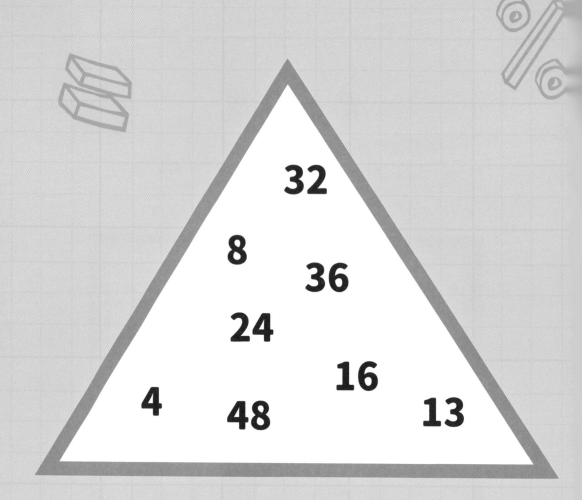

第65題

三角形裡面的哪個數字不是同類？

第66題

如果要用直線將這隻貓咪分割成幾個區塊，且每個區塊的總和都是17，最少需要畫幾條線呢？

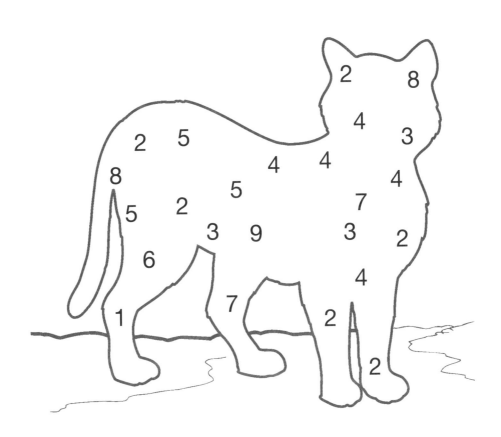

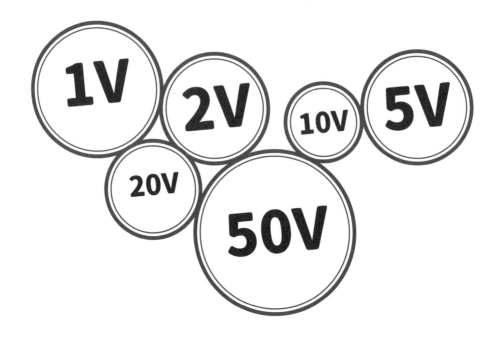

第67題

在維納斯星球上，共有
1V、2V、5V、10V、20V、50V等6種幣值
的錢幣。一個維納斯人在銀行存有總金額為
3,071V的5種錢幣，且數量相同，請問他有
的是哪5種錢幣，數量是多少？

第68題

在空白方格中填入正確的偶數，讓每行、
每列和對角線的總和都等於65。

2, 4, 6, 8, 10, 12, 14, 16, 18, 20, 22, 24

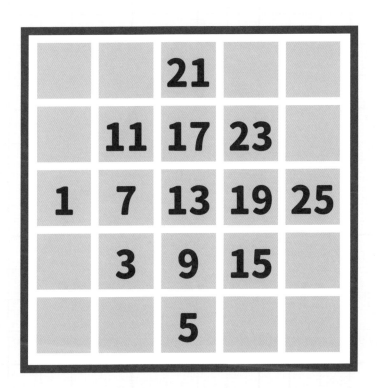

第69題

三角形裡面的哪個數字不是同類？

（提示：用因數來思考。）

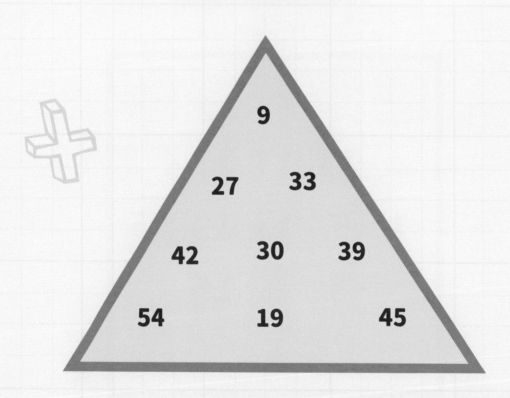

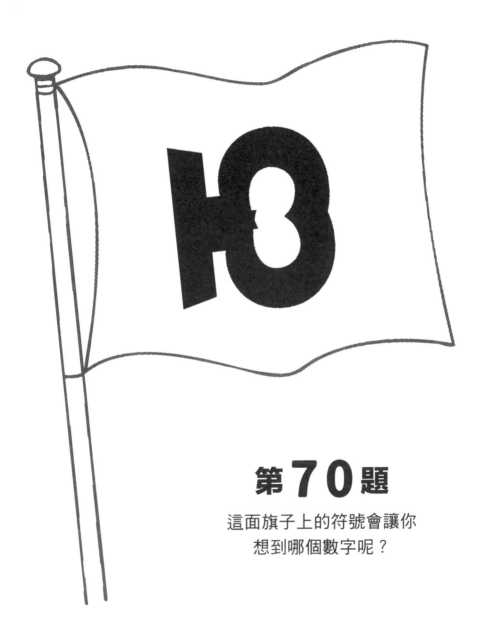

第70題

這面旗子上的符號會讓你
想到哪個數字呢？

第71題

把這個三角形組成的圖形劃分成兩個區塊，讓兩個區塊的形狀和包含的三角形數量都相同，且數字總和都是40。

第72題

從下方選出正確的圖形，讓整個正方形上的
圖案呈現對稱的設計。

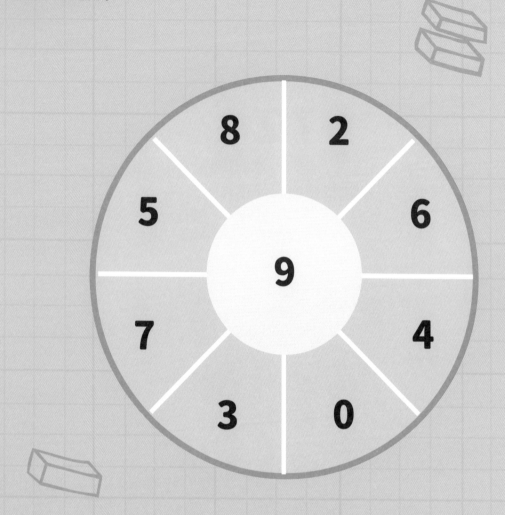

第73題

只用4支飛鏢的話，有幾種方法可以在這塊飛鏢靶上得到25分呢？每根飛鏢都會落在分數區域內，不會掉到地上；且同一組數字使用過後不能改變順序再算一次。

第**74**題

從上午10點到離現在70分鐘前所經過的
時間，是現在距離下午1點時間的四倍，
那麼現在離下午一點還要多少時間呢？

第75題

這是一個有規律的數列。問號應該
是哪個數字呢？

| 49 | 7 | 9 | 3 | 64 | 8 | 25 | ? |

祕魯

布魯塞爾

土耳其

斯德哥爾摩

埃及

瑞典

開羅

紐西蘭

比利時

安卡拉

威靈頓

利馬

第76題

小華正在規劃假期，但不確定要去哪裡。
你能幫他把國家和首都連在一起嗎？

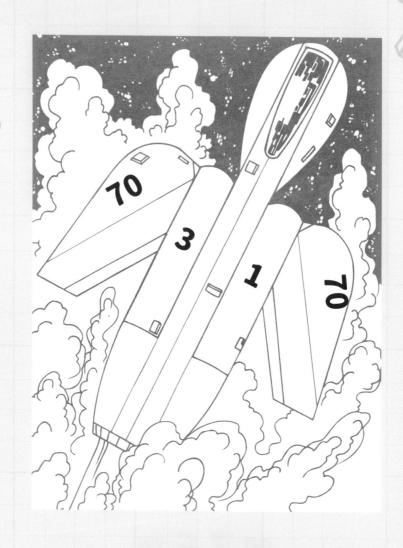

第77題

要摧毀太空船，必須找出一個和自己相乘會
等於太空船上所有數字總和的數。請問是哪
個數字呢？

第78題

每個空白方格的上下各有一個提示，例如1A代表數字7。從上下兩個提示的數字中挑選一個，填入中間的空白方格中，使這六個填入的數字成為有規律的數列。

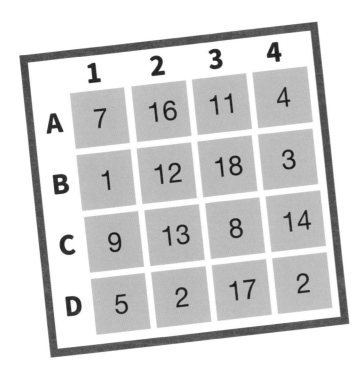

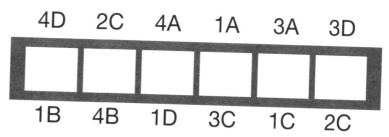

第79題

方格中的哪兩個數字不符合其中的規則呢？
為什麼？

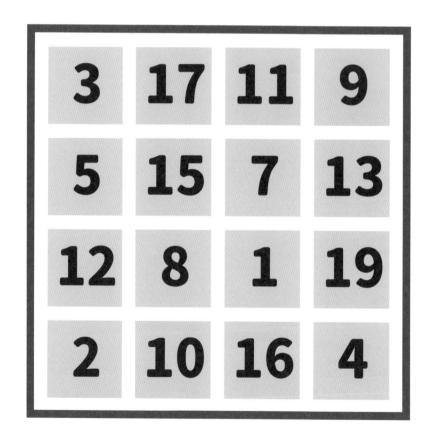

12

13

5

8
20
16
28

7
6

27

46
3
10

26

4
32
30 15
18
36 24

第80題

如果從最小的數字開始，依序將所有能被4整除
的點連起來，最後會出現什麼呢？

第81題

下方哪個圖形和其他圖形不是同類？

A

B

C

D

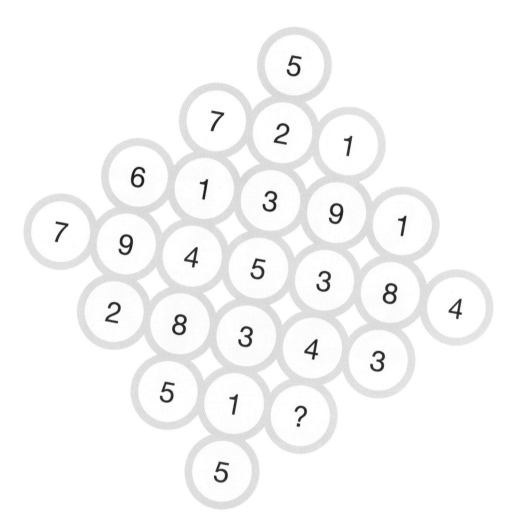

第82題

上圖中的數字存在某種規律，問號應該是
哪個數字呢？

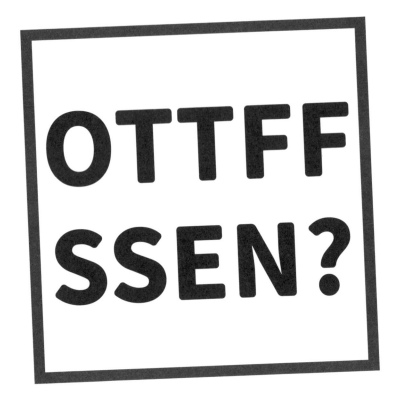

第83題

方格中的字母是依照某種邏輯產生，
問號應該是哪個字母呢？

第**84**題

哪一個名詞和其他名詞不是同類？

（提示：有一種不是魚類！）

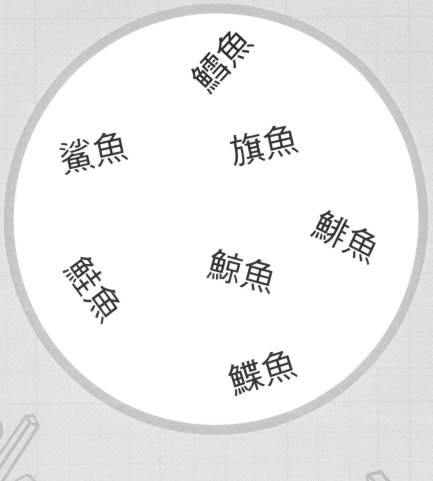

解答

第1題
14。

第2題
7。

第3題
19。兩側的數字顛倒過來放在中間。

第4題
10人。全班共有30人。

第5題
70。
8 × 4 = 32，32 ÷ 2 = 16。
10 × 6 = 60，60 ÷ 2 = 30。
14 × 10 = 140，140 ÷ 2 = 70。

第6題
一個帳篷。

第7題
PEPPER（胡椒）。只有它不是顏色。

第8題
外圈2、內圈4。

第9題
D。其他三個都是音樂家。

第10題
3。數字被三個重疊的形狀包圍。

第11題
5+2+1+3+1=12。

第12題
3。

第13題
芝麻。因為它能夠食用。

第14題
9。※=4，●=1，▲=2。

第15題
28。這些數字每次增加4。

第16題
5。

第17題
9。把A、B和C加起來就得到D。

第18題
7條。從正中間的 1 開始，經過的三個
數加起來必須為 9（10-1）。

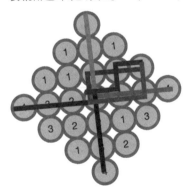

第19題
A = 12，B = 4。

第20題
13。外側方格的數加起來等於中間方
格。

第21題

7	3	3	7
6	4	6	4
3	6	3	7
4	7	6	4

第22題

8、×、8、=。

第23題

28。

8 + 4 = 12
4 + 12 = 16
12 + 16 = 28
16 + 28 = 44
28 + 44 = 72
44 + 72 = 116

第24題

2。

第25題

2。

1	2	3	4	5
4	5	1	2	3
2	3	4	5	1
5	1	2	3	4
3	4	5	1	2

第26題

9。每個區塊外側的數相加成為中間的數。

第27題

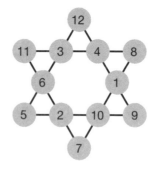

第28題

21個。

第29題

2、4、6、8、10、12。這些數每次增加2。

第30題

20。各個數依順序跨這四組方格來寫。

第31題

8組。8+2+0、8+1+1、7+2+1、6+4+0、6+2+2、5+5+0、5+4+1、4+4+2。

第32題

問號應該換成字母S。這些字母代表一個星期每天的名稱：Monday（星期一）、Tuesday（星期二）、Wednesday（星期三）、Thursday（星期四）、Friday（星期五）、Saturday（星期六）。

第33題

18。參考解法：從左下角（5）走到右下角（7）再走到右上角（4）即可。

第34題

T。算式轉譯成10 × 18 ÷ 9 = 20。T是字母表第20個字母。

第35題

6。把A和B相加，接著減去C，即得到D。

第36題

4。

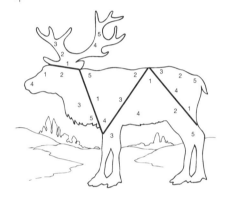

第37題

17。

第38題

10。即所有數字7加5、2、6的組合。

第39題

小肯有6塊錢，菲菲有4塊錢，阿羅有2塊錢。
小肯 + 阿羅 = 6 + 2 = 8
菲菲 + 阿羅 = 4 + 2 = 6

第40題

C。67。每次把數字順序顛倒，並捨去最小的數字。

第41題

100。

第42題

2。2 × 2或2 + 2。

第43題

1。

第44題

3。其他三個是綠色（green）、灰色（gray）和黃色（yellow）。3是斑馬（zebra）的字母重組。

第45題

17。奇數繞每個三角形依左、右、上的順序遞增。

第46題

5。

第47題

1、3、6、10、15、21。數字依序增加2、3、4，以此類推。

第48題

63。6 × 6 = 36。36顛倒 = 63。

第49題

馬爾他十字。這種十字的設計是基於第一次十字軍東征時使用的十字。

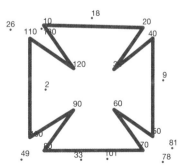

第50題

6組。8+3+1、7+4+1、6+5+1、6+3+3、5+4+3、4+4+4。

第51題

2。左側的數除以右側的數即得到中間的數。

第52題

13。即所有數字5加3、1、7的組合。

第53題

6 + 6 = 12
12 ÷ 6 = 2
6 − 2 = 4

第54題

5步。

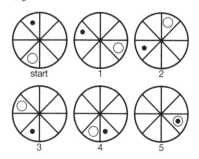

第55題

4。所有項目都與黃道十二星座有關，除了番茄。

等級C：終極天才

第56題

左邊：4 ÷ 2 × 8 = 16。
右邊：4 × 2 × 2 = 16。

第57題

47。這一題其實不管怎麼走都是47，可以觀察其按照對角線方式排列一樣的數字。

第58題

13。

第59題

1c。

第60題

33。米 = 8；✓ = 12；丰字 = 13；〇 = 5。

第61題

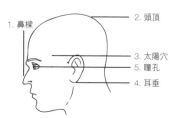

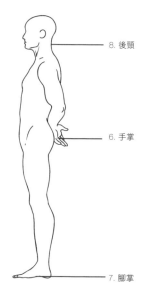

第62題

12。

第63題
4條。

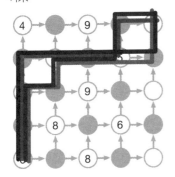

第64題
60。■ = 30，▲ = 5，● + ✳ = 25。

第65題
13。其他都是4的倍數。

第66題
5。

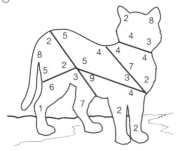

第67題
37個1V、2V、10V、20V和50V硬幣。

第68題

14	20	21	2	8
10	11	17	23	4
1	7	13	19	25
22	3	9	15	16
18	24	5	6	12

第69題
19。其他都是3的倍數。

第70題
5。5和它的倒影擺在一起。

第71題

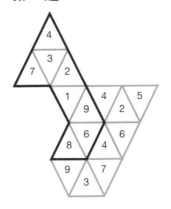

第72題
D。

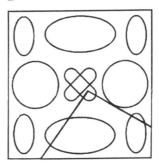

第73題
共有以下 22 組。
9970、9952、9943、9880、9862
9853、9844、9772、9763、9754
9664、9655、8872、8863、8854
8773、8764、8755、8665、7774
7765、7666

第74題

22分鐘。
離1點還有22分鐘 = 12：38
70分鐘（1小時10分鐘）前是11：28。
4 × 22 = 88 分鐘（即1小時28分鐘）
10點過後1小時28分鐘 = 11：28。

第75題

5。每個數旁邊的是它的平方根。

第76題

祕魯→利馬
紐西蘭→威靈頓
比利時→布魯塞爾
土耳其→安卡拉
瑞典→斯德哥爾摩
埃及→開羅

第77題

12。

第78題

2、3、5、7、11、13。都是質數。

第79題

每列的數兩個一組相加為20。最下方
一列的前兩個數2和10不符合。

第80題

一個信封。

第81題

C。圍繞火柴人的形狀對應內部火柴
人的筆劃數。

第82題

4。從外向內，每條水平線的總和逐步
加倍。

第83題

T。這些子母是數字英文的第一個字
母：one、two、three，以此類推。

第84題

鯨魚。它是唯一的哺乳動物；其他都
是魚類。